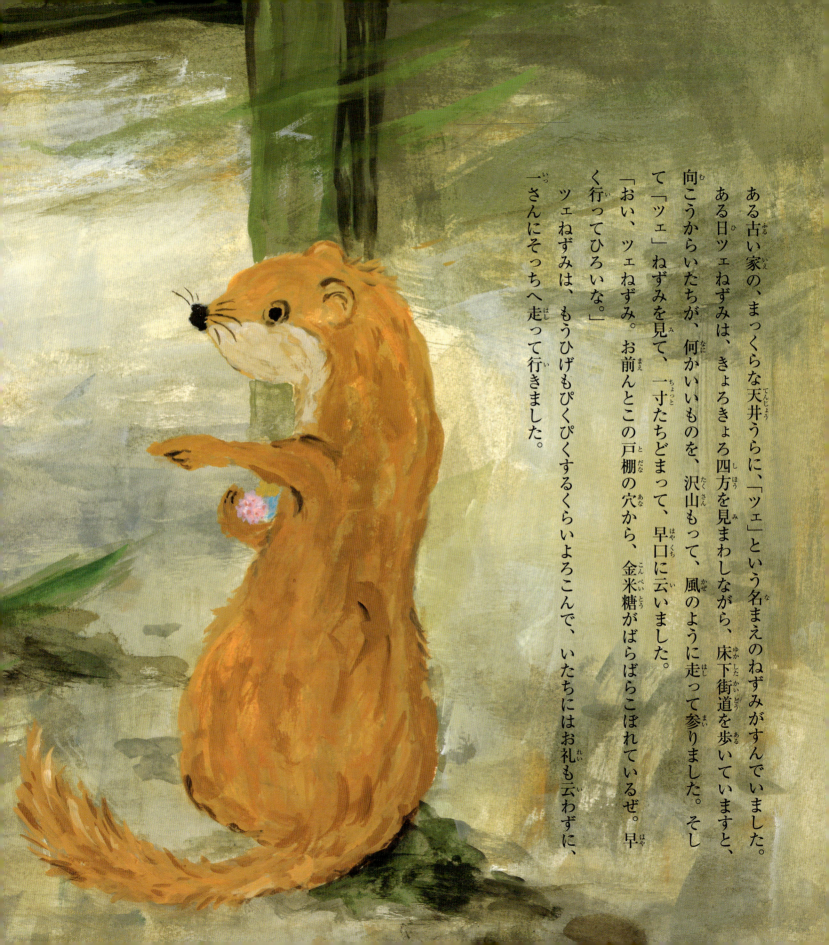

ある古い家の、まっくらな天井うらに、「ツェ」という名まえのねずみがすんでいました。
ある日ツェねずみは、きょろきょろ四方を見まわしながら、床下街道を歩いていますと、向こうからいたちが、何かいいものを、沢山もって、風のように走って参りました。そして「ツェ」ねずみを見て、一寸たちどまって、早口に云いました。
「おい、ツェねずみ。お前んとこの戸棚の穴から、金米糖がばらばらこぼれているぜ。早く行ってひろいな。」
ツェねずみは、もうひげもぴくぴくするくらいよろこんで、いたちにはお礼も云わずに、一さんにそっちへ走って行きました。

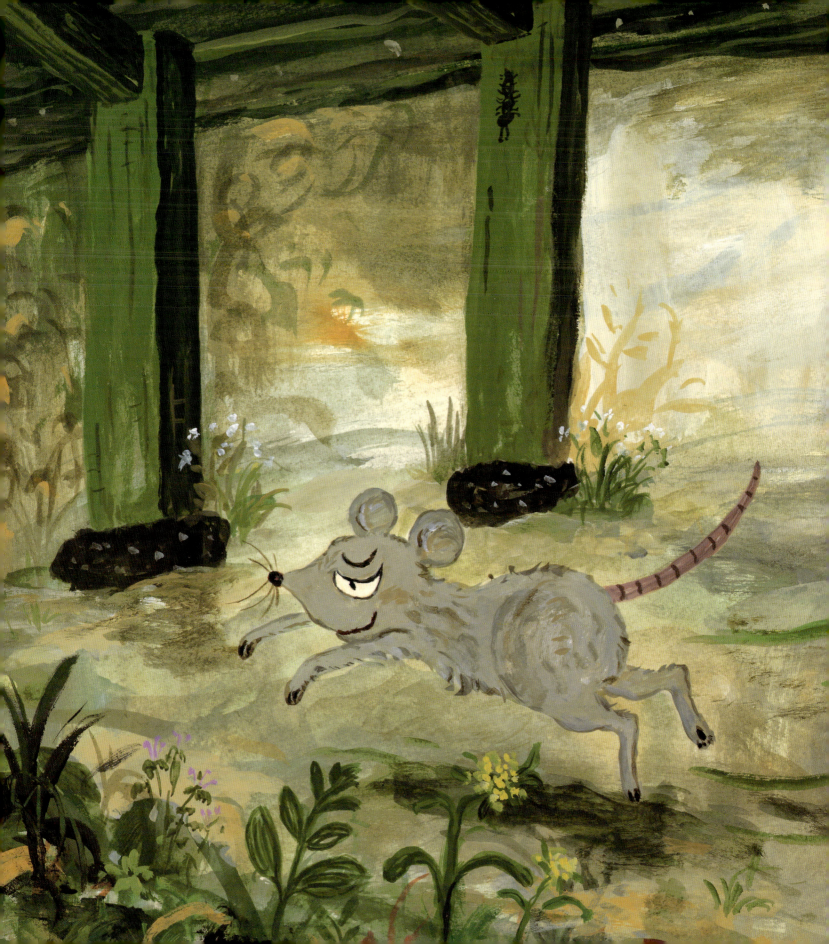

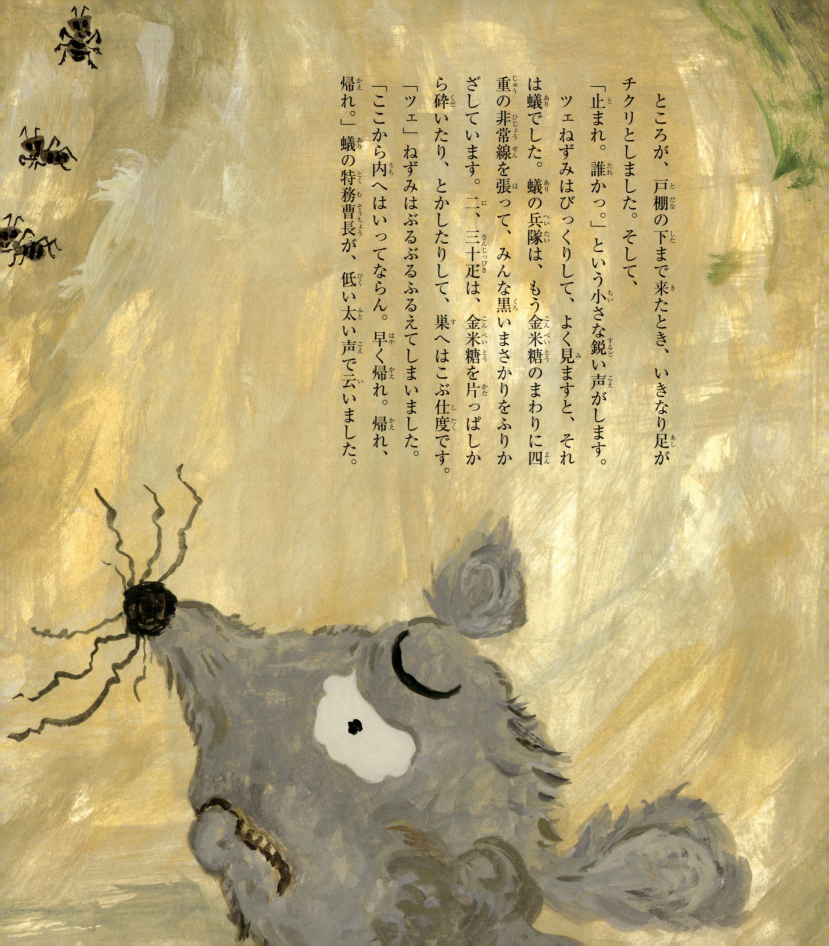

ところが、戸棚の下まで来たとき、いきなり足がチクリとしました。そして、
「止まれ。誰かっ。」という小さな鋭い声がします。ツェねずみはびっくりして、よく見ますと、それは蟻でした。蟻の兵隊は、もう金米糖のまわりに四重の非常線を張って、みんな黒いまさかりをふりかざしています。二、三十疋は、金米糖を片っぱしから砕いたり、とかしたりして、巣へはこぶ仕度です。
「ツェ」ねずみはぶるぶるふるえてしまいました。
「ここから内へはいってならん。早く帰れ。帰れ、帰れ。」蟻の特務曹長が、低い太い声で云いました。

鼠はくるっと一つまわって、一目散に天井裏へかけあがりました。そして巣の中へはいって、しばらくねころんでいましたが、どうも面白くなくて、面白くなくて、たまりません。蟻はまあ兵隊だし、強いから仕方もないが、あのおとなしいいたちめに教えられて、戸棚の下まで走って行って、蟻の曹長にけんつくを食うとは何たるしゃくにさわることだとツェねずみは考えました。

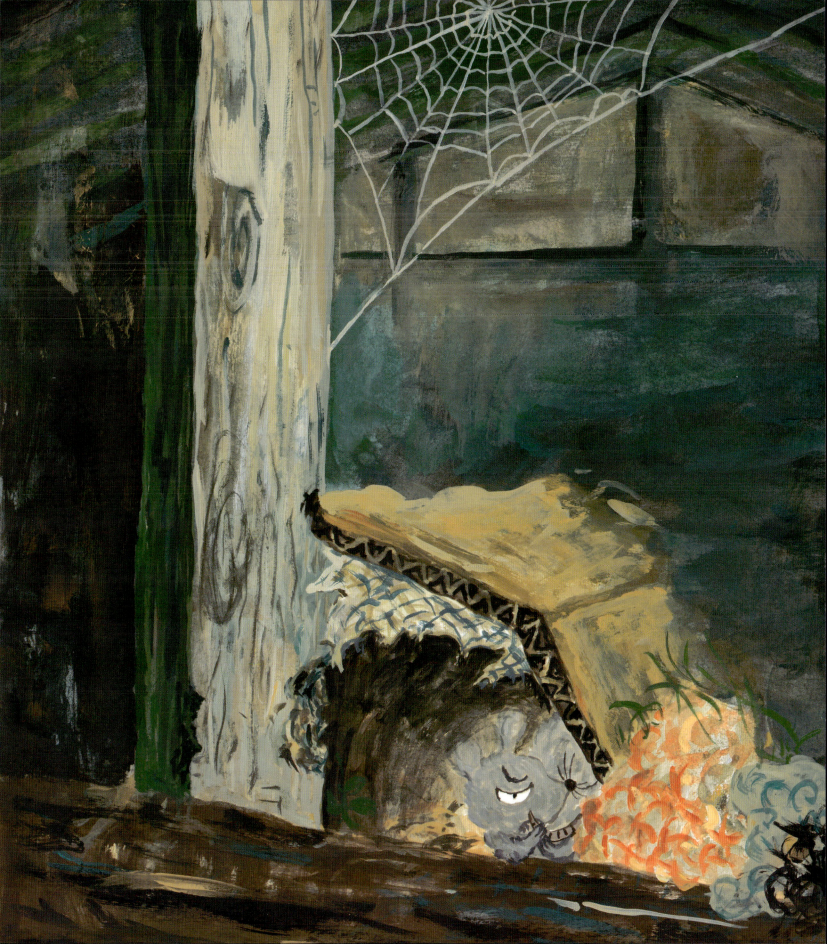

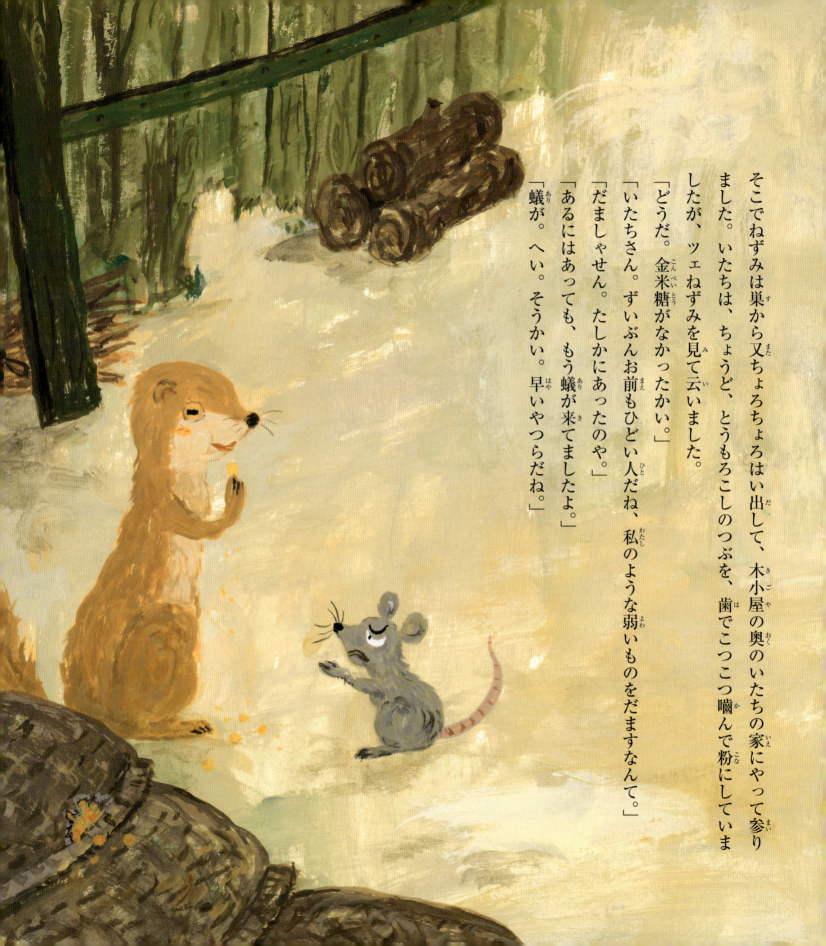

そこでねずみは巣から又ちょろちょろはい出して、木小屋の奥のいたちの家にやって参りました。いたちは、ちょうど、とうもろこしのつぶを、歯でこつこつ嚙んで粉にしていましたが、ツェねずみを見て云いました。
「どうだ。金米糖がなかったかい。」
「いたちさん。ずいぶんお前もひどい人だね、私のような弱いものをだますなんて。」
「だましゃせん。たしかにあったのや。」
「あるにはあっても、もう蟻が来てましたよ。」
「蟻が。へい。そうかい。早いやつらだね。」

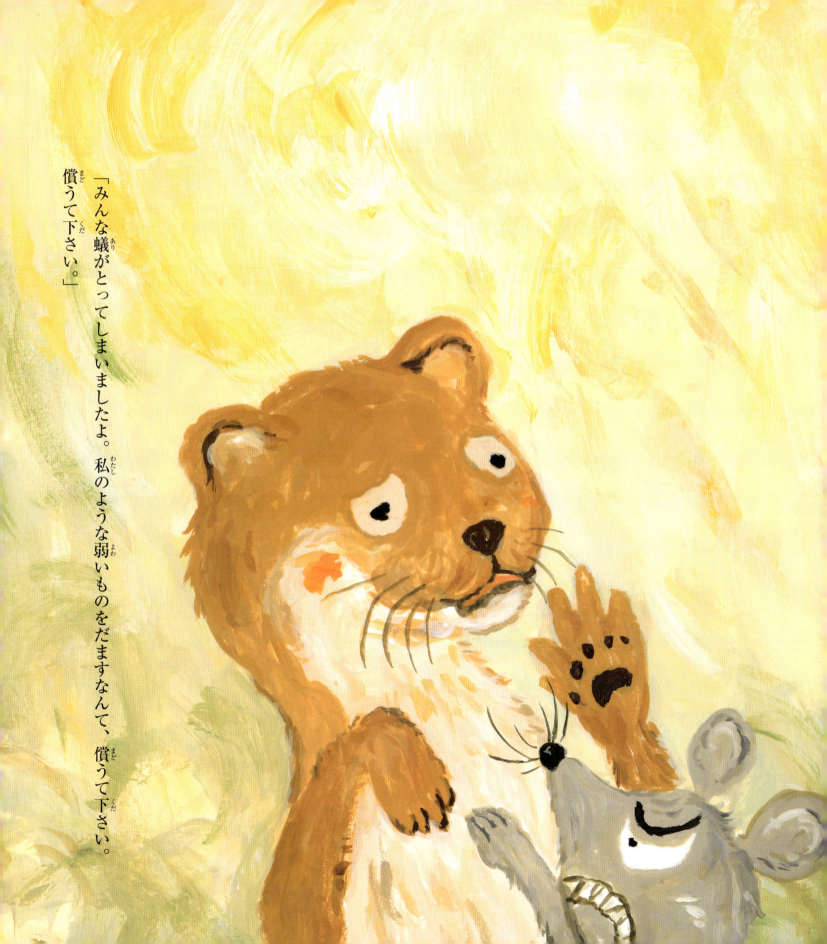

「みんな蟻がとってしまいましたよ。私のような弱いものをだますなんて、償うて下さい。償うて下さい。」

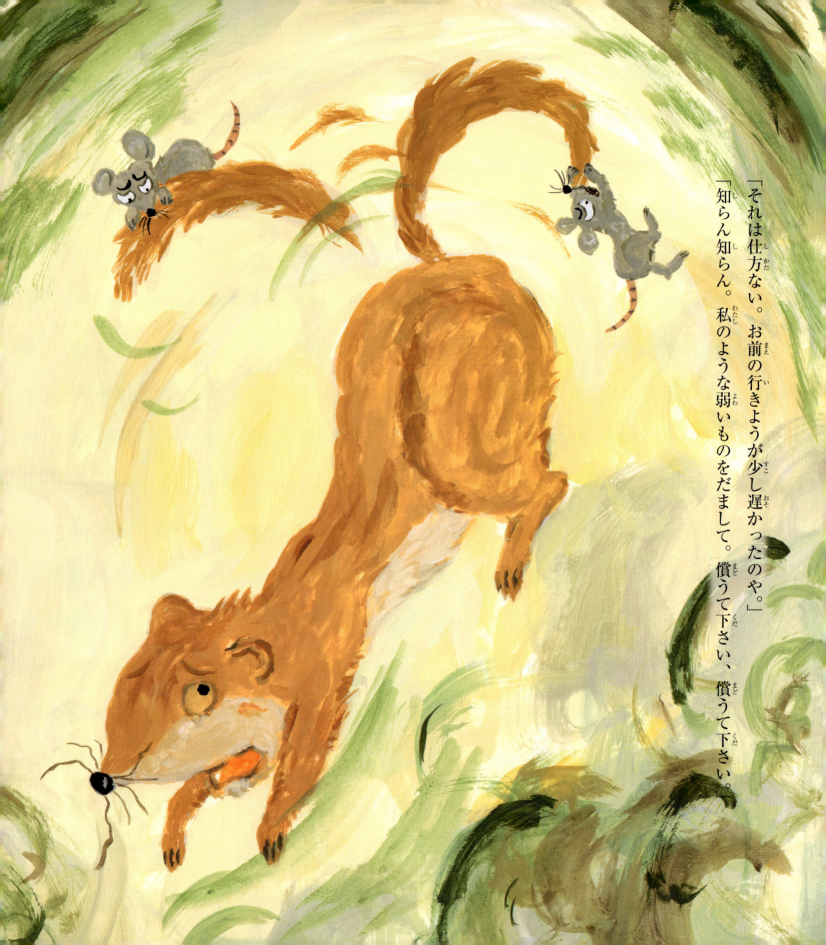

「それは仕方ない。お前の行きょうが少し遅かったのや。」
「知らん知らん。私のような弱いものをだまして。償うて下さい、償うて下さい。」

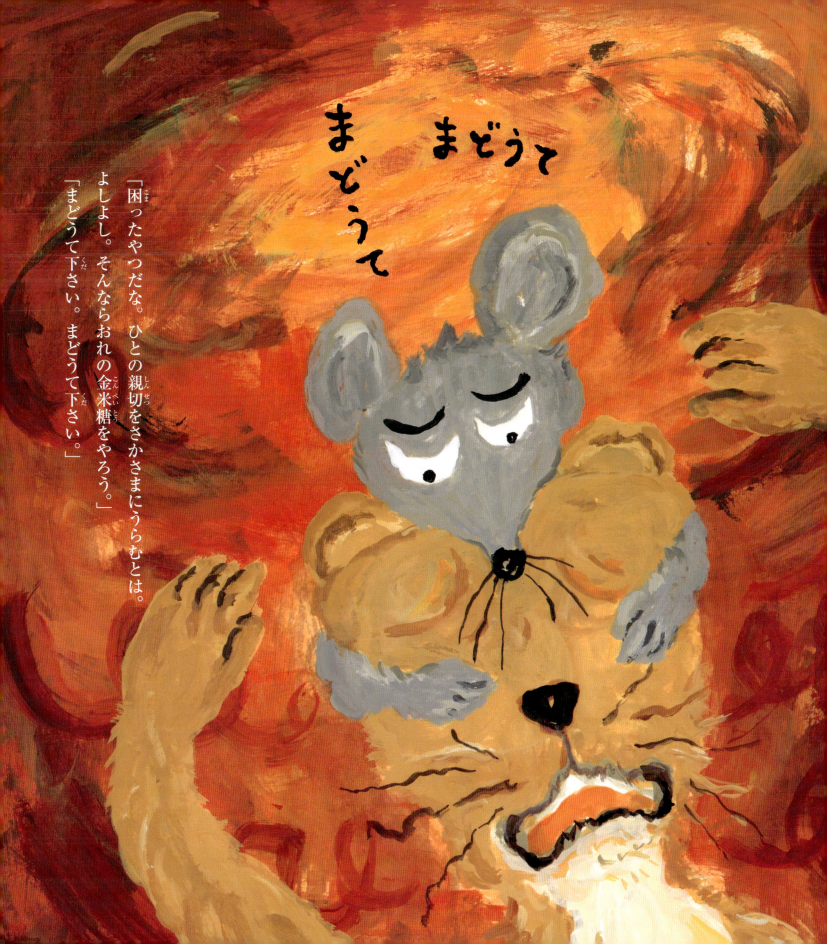

まどうて
まどうて

「困ったやつだな。ひとの親切をさかさまにうらむとは。よしよし。そんならおれの金米糖をやろう。」
「まどうて下さい。まどうて下さい。」

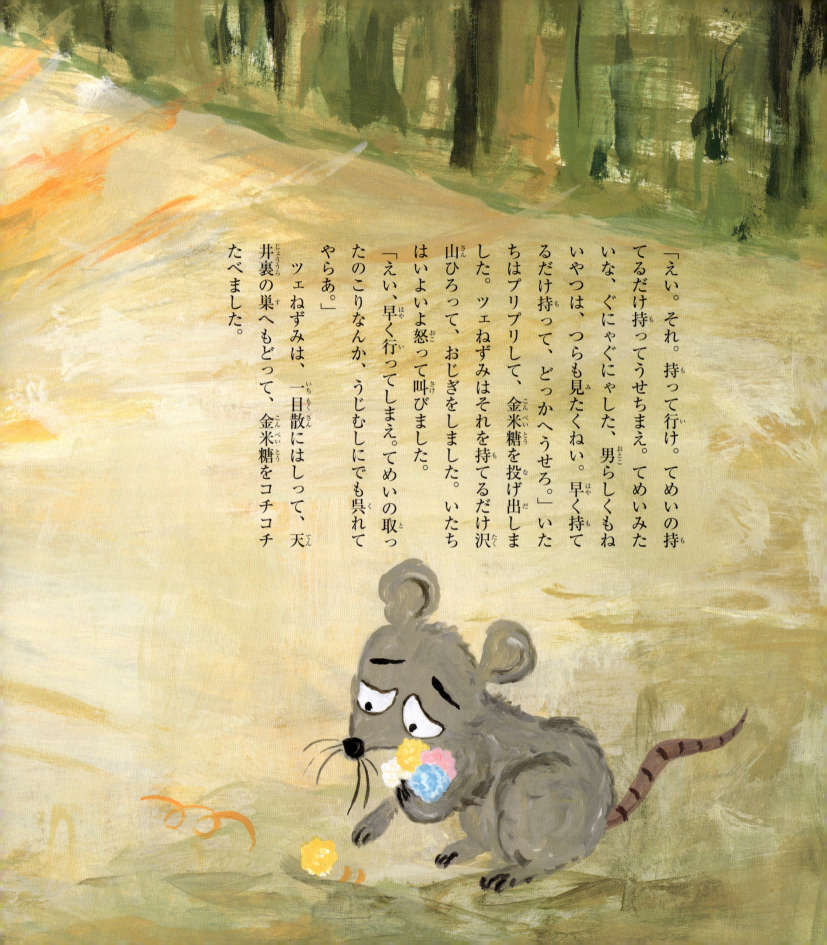

「えい。それ。持って行け。てめいの持てるだけ持ってうせちまえ。てめいみたいな、ぐにゃぐにゃした、男らしくもねいやつは、つらも見たくねい。早く持てるだけ持って、どっかへうせろ。」いたちはプリプリして、金米糖を投げ出しました。ツェねずみはそれを持てるだけ沢山ひろって、おじぎをしました。いたちはいよいよ怒って叫びました。
「えい、早く行ってしまえ。てめいの取ったのこりなんか、うじむしにでも呉れてやらあ。」
 ツェねずみは、一目散にはしって、天井裏の巣へもどって、金米糖をコチコチたべました。

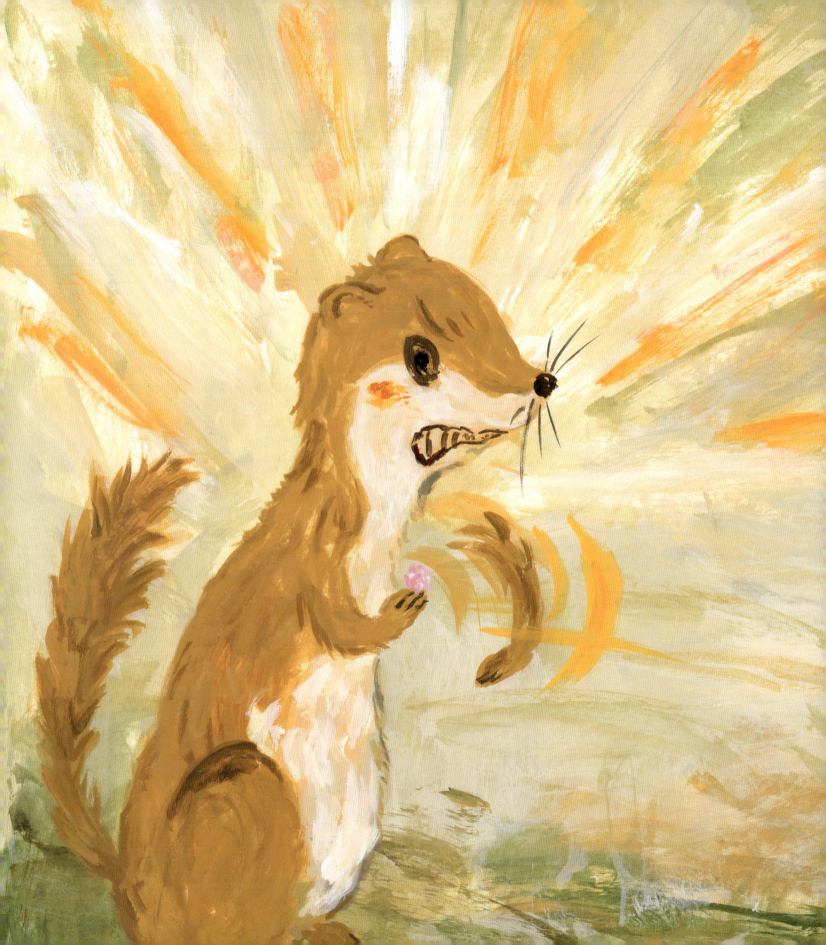

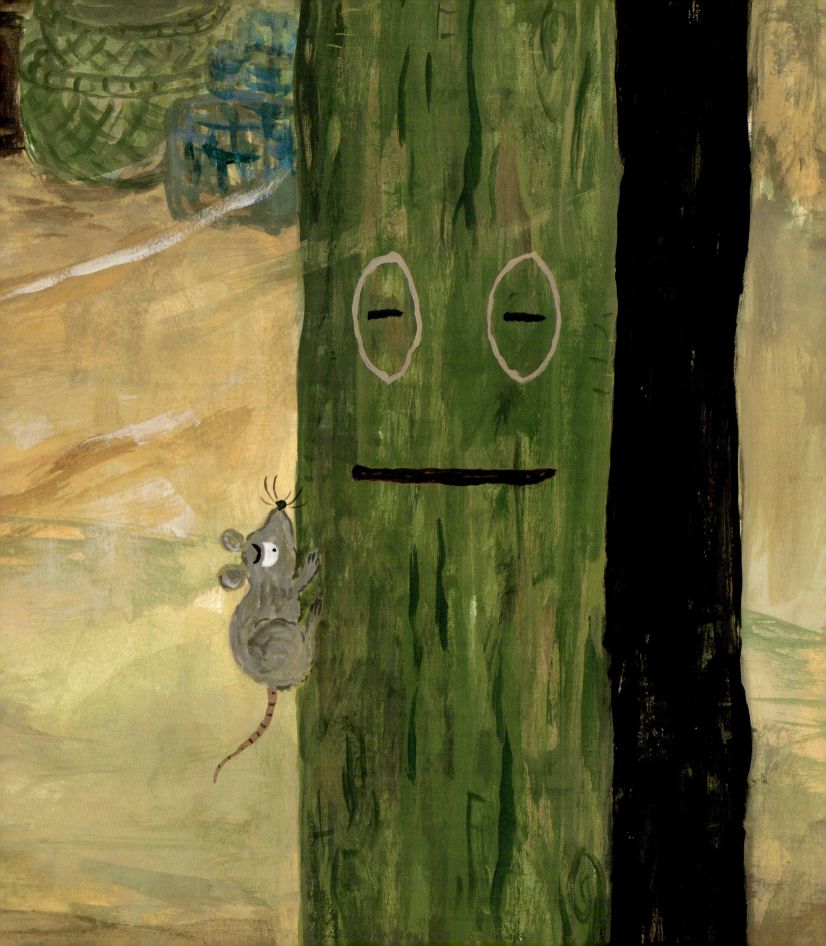

　こんな工合ですから、ツェねずみは、だんだん嫌われて、たれもあまり相手にしなくなりました。そこでツェねずみは、仕方なしに、こんどは、はしらだの、こわれたちりとりだの、ばけつだの、ほうきだのと交際をはじめました。中でもはしらとは、一番仲よくしていました。柱がある日、ツェねずみに云いました。
「ツェねずみさん。もうじき冬になるね。ぼくらは又乾いてミリミリ云わなくちゃならない。お前さんも今のうちに、いい夜具のしたくをして置いた方がいいだろう。幸い、ぼくのすぐ頭の上に、すずめが春持って来た鳥の毛やいろいろ暖かいものが沢山あるから、いまのうちに、すこしおろして運んで置いたらどうだい。僕の頭は、まあ少し寒くなるけれど、僕は僕で又工夫をするから。」
　ツェねずみはもっともと思いましたので、早速、その日から運び方にかかりました。

ところが、途中に急な坂が一つありましたので、鼠は三度目に、そこからストンところげ落ちました。

柱もびっくりして、

「鼠さん。けがはないかい。けがはないかい。」と一生けん命、からだを曲げながら云いました。

鼠はやっと起きあがって、それからかおをひどくしかめながら云いました。

「柱さん。お前もずいぶんひどい人だ。僕のような弱いものをこんな目にあわすなんて。」

柱はいかにも申し訳がないと思ったので、

「ねずみさん。すまなかった。ゆるして下さい。」と一生けん命わびました。

ツェねずみは図にのって、

「許して呉れもないじゃないか。お前さえあんなこしゃくな指図をしなければ、私はこんな痛い目にもあわなかったんだよ。償ってお呉れ。償ってお呉れ。さあ、償ってお呉れよ。」

「そんなことを云ったって困るじゃありませんか。許して下さいよ。」

「いいや。弱いものをいじめるのは私はきらいなんだから、まどってお呉れ。まどってお呉れ。さあまどっておくれ。」

柱は困ってしまって、おいおい泣きました。そこで鼠も、仕方なく、巣へかえりました。

それからは、柱はもう恐がって、鼠に口を利きませんでした。

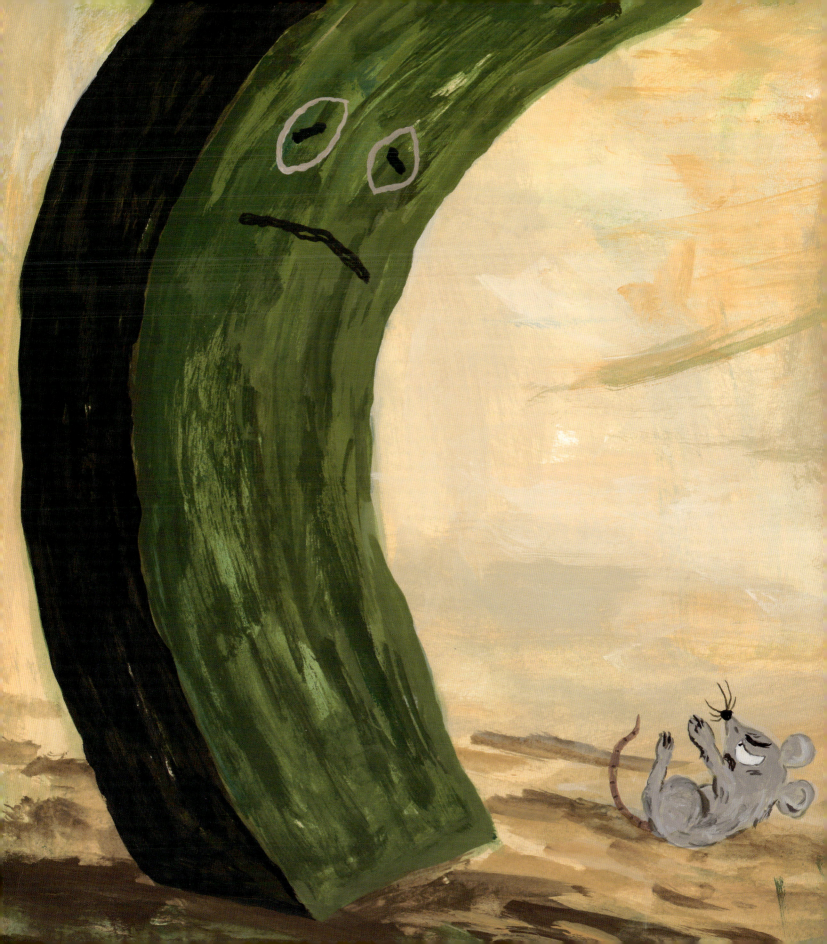

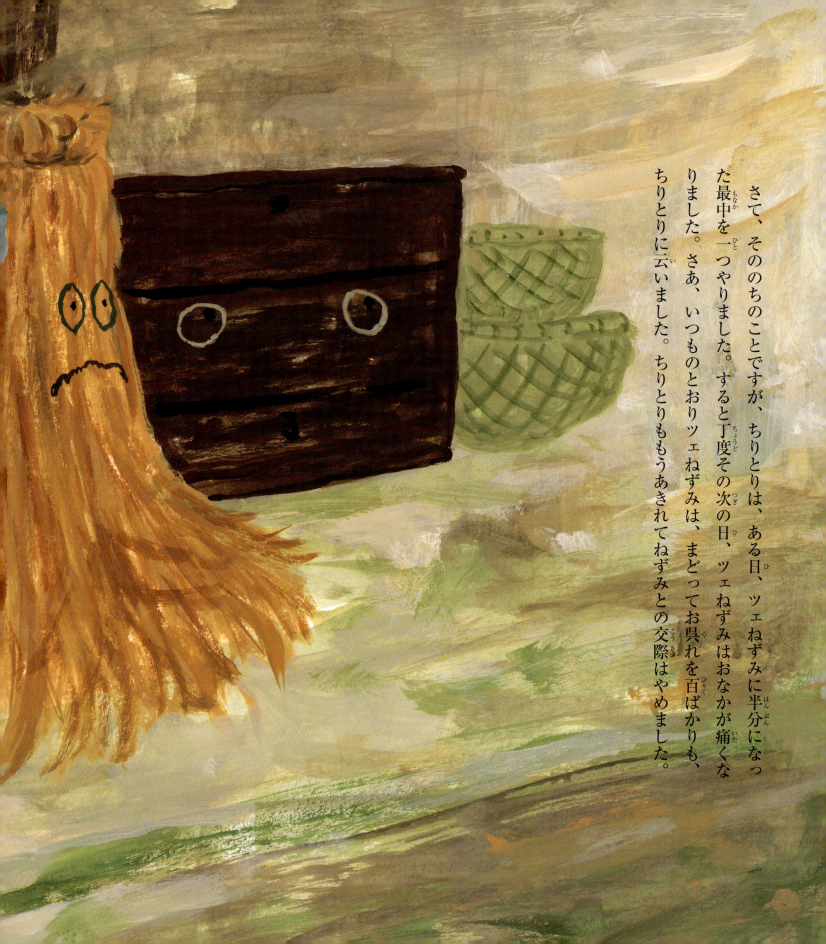

さて、そののちのことですが、ちりとりは、ある日、ツェねずみに半分になった最中を一つやりました。すると丁度その次の日、ツェねずみはおなかが痛くなりました。さあ、いつものとおりツェねずみは、まどってお呉れを百ばかりも、ちりとりに云いました。ちりとりももうあきれてねずみとの交際はやめました。

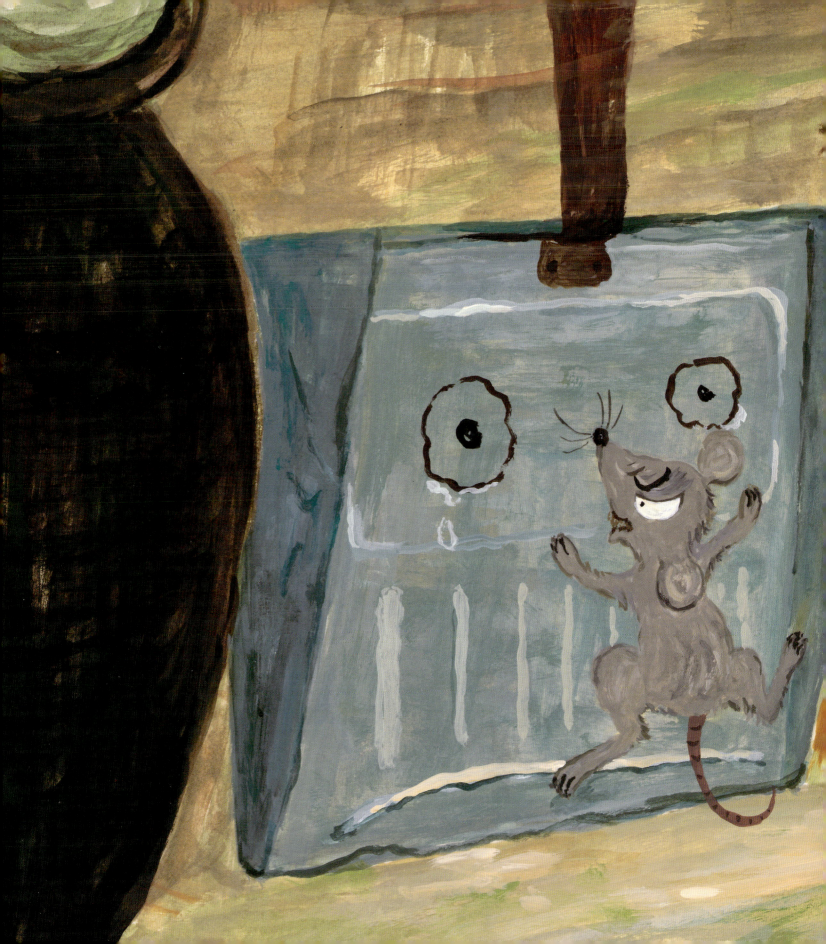

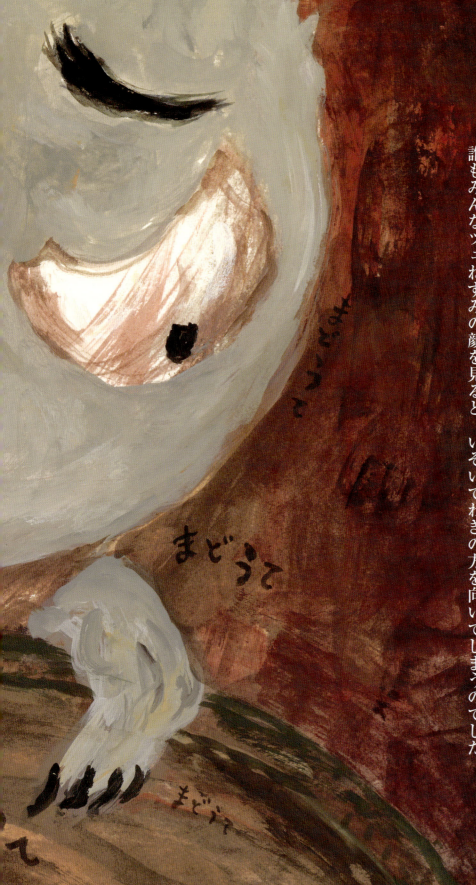

又、そののちのことですが、ある日、バケツは、ツェねずみに、洗濯曹達のかけらをすこしやって、
「これで毎朝お顔をお洗いなさい。」と云いましたら、鼠はよろこんで、次の日から、毎日、それで顔を洗っていましたが、そのうちに、ねずみのおひげが十本ばかり抜けました。さあツェねずみは、早速バケツへやって来て、まどってお呉れまどってお呉れを、二百五十ばかり云いました。しかしあいにくバケツにはおひげもありませんでしたし、まどというわけにも行かず、すっかり参ってしまって、泣いてあやまりました。そして、もうそれからは、一寸も口を利きませんでした。
道具仲間は、みんな順ぐりに、こんなめにあって、こりてしまいましたので、ついには誰もみんなツェねずみの顔を見ると、いそいでわきの方を向いてしまうのでした。

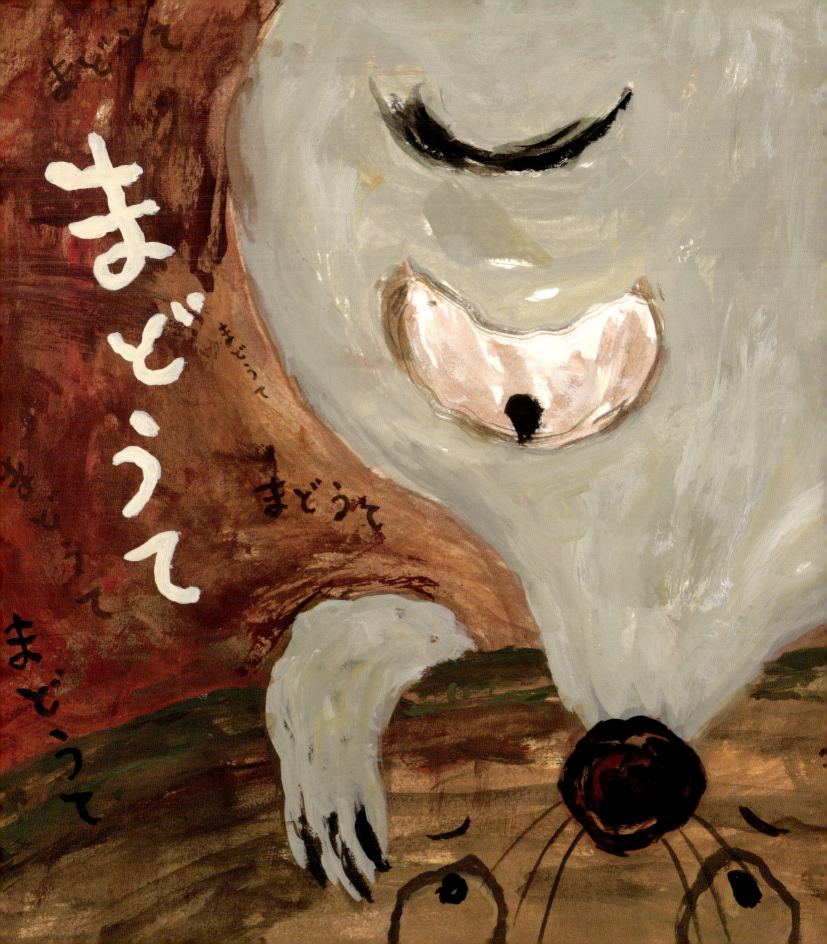

ところがその道具仲間に、ただ一人だけ、まだツェねずみとつきあって見ないものがありました。

それは、針がねを編んでこさえた鼠捕りでした。

鼠捕りは、全体、人間の味方なはずですが、ちかごろは、どうも毎日の新聞にさえ、猫といっしょにお払い物という札をつけた絵にまでして、広告されるのですし、そうでなくても、元来、人間は、この針金の鼠とりを、一ぺんも優待したことはありませんでした。

ええ、それはもうたしかにありませんとも。それに、さもさわるのさえきたないようにみんなから思われています。それですから、実は、鼠とりは、人間よりも、鼠の方に、よけい同情があるのです。けれども、大抵の鼠は、仲々こりこりしてるんだから。そばへやって参りません。

鼠とりは、毎日、やさしい声で、

「ねずちゃん。おいで。今夜のごちそうはあじのおつむだよ。お前さんのたべる間、わたしはしっかり押さえておいてあげるから。ね、安心しておいで。入口をパタンとしめるような、そんなことをするもんかね。わたしも人間にはもうこりこりしてるんだから。おいでよ。そら。」

なんて鼠を呼びますが、鼠はみんな、

「へん、うまく云ってらあ。」とか「へい、へい。よくわかりましてございます。いずれ、おやじやせがれとも、相談の上で。」とか云ってそろそろ逃げて行ってしまいます。

そして、朝になると、顔のまっ赤な下男が来て見て、

「又、はいらない。ねずみももう知ってるんだな。鼠の学校で教えるんだな。しかしまあもう一日だけかけて見よう。」と云いながら新しい餌ととりかえるのでした。

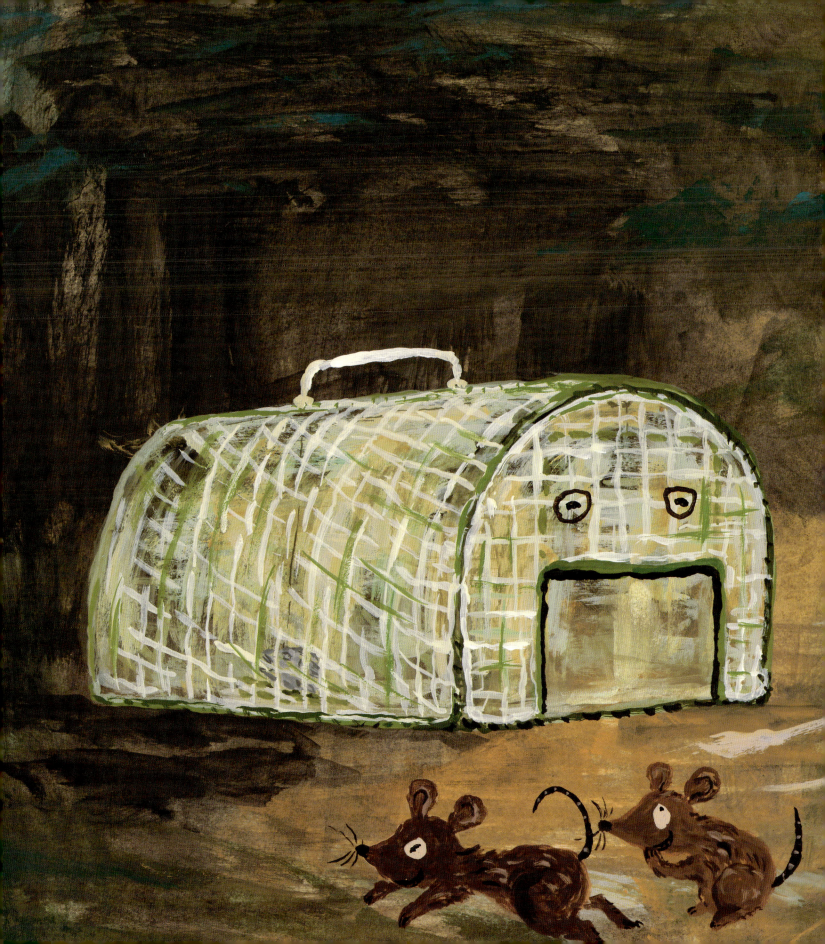

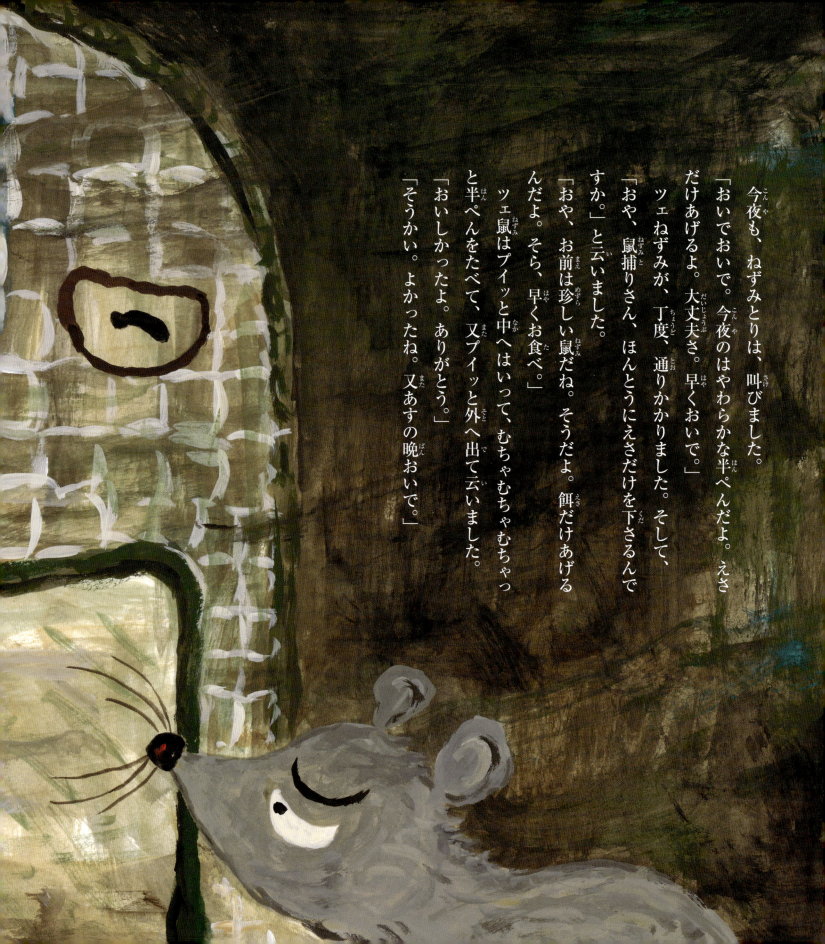

今夜も、ねずみとりは、叫びました。
「おいでおいで。今夜のはやわらかな半ぺんだよ。えさだけあげるよ。大丈夫さ。早くおいで。」
ツェねずみが、丁度、通りかかりました。そして、
「おや、鼠捕りさん、ほんとうにえさだけを下さるんですか。」と云いました。
「おや、お前は珍しい鼠だね。そうだよ。餌だけあげるんだよ。そら、早くお食べ。」
ツェ鼠はプイッと中へはいって、むちゃむちゃっと半ぺんをたべて、又プイッと外へ出て云いました。
「おいしかったよ。ありがとう。」
「そうかい。よかったね。又あすの晩おいで。」

郵便はがき

1 0 2 - 0 0 7 2

おそれいりますが切手をおはりください。

（受取人）
東京都千代田区飯田橋3-9-3
ＳＫプラザ3Ｆ
三起商行株式会社
出版部　　　　行

ご記入いただいたお客様の個人情報は、三起商行株式会社　出版部における企画の参考およびお客様への新刊情報やイベントなどのご案内の目的のみに利用いたします。他の目的では使用いたしません。ご案内などご不要の場合は、もの枠に×を記入してください。

お名前(フリガナ)	男 ・ 女	ミキハウスの絵本を他にお持ちですか？
	年令　　　オ	YES ・ NO
お子様のお名前(フリガナ)	男 ・ 女	以前このハガキを出したことがありますか
	年令　　　オ	YES ・ NO
ご住所（〒　　　　　　）		
TEL　　（　　　）　　　　FAX　　（　　　）		

mikiHOUSE

m H ミキハウスの絵本

(今後の出版活動に役立たせていただきます。)

ミキハウスの絵本をお買い上げいただき、誠にありがとうございます。
ご自身が読んでみたい絵本、大切な方に贈りたい絵本などご意見をお聞かせください。

お求めになった店名	この本の書名

この本をどうしてお知りになりましたか。
1. 店頭で見て
2. ダイレクトメールで
3. パンフレットで
4. 新聞・雑誌・TVCMで見て (　　　　　　　　　　)
5. 人からすすめられて
6. プレゼントされて
7. その他 (　　　　　　　　　　　　　　　　　　)

この絵本についてのご意見・ご感想をおきかせ下さい。(装幀、内容、価格など)

最近おもしろいと思った本があれば教えて下さい。
(書名)　　　　　　　　　(出版社)

お子様は(またはあなたは)絵本を何冊位お持ちですか。　　　冊位

ご協力ありがとうございました。

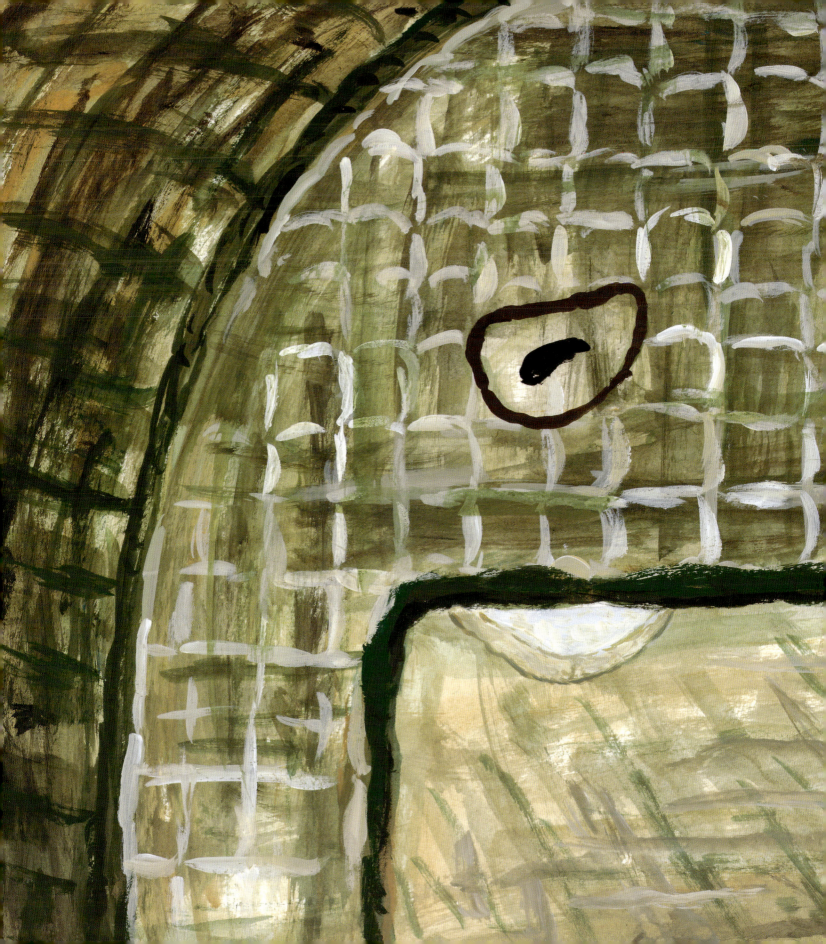

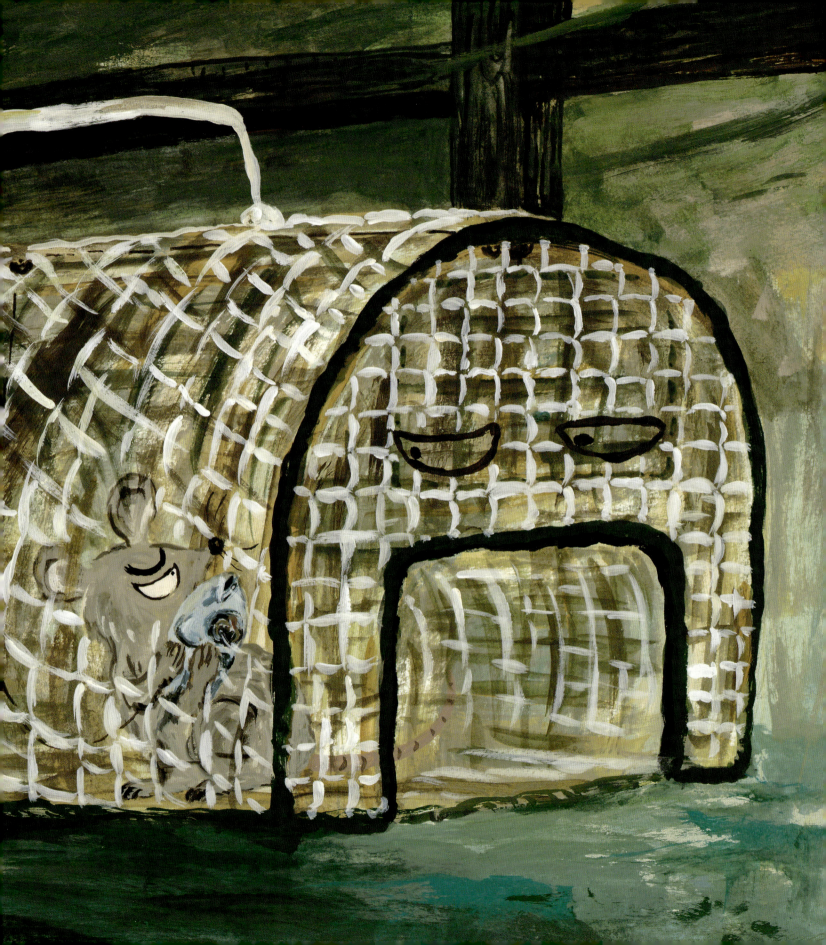

次の朝、下男が来て見て怒って云いました。
「えい。餌だけとって行きやがった。ずるい鼠だな。しかしとにかく中へはいったというのは感心だ。そら、今日は鰯だぞ。」
そして鰯を半分つけて行きました。
ねずみとりは、鰯をひっかけて、折角ツェねずみの来るのを待っていました。夜になって、ツェねずみは、すぐ出て来ました。そしていかにも恩に着せたように、
「今晩は、お約束通り来てあげましたよ。」と云いました。
鼠とりは少しむっとしましたが、無理にこらえて、
「さあ、たべなさい。」とだけ云いました。
ツェねずみはプイッと入って、ピチャピチャピチャッと喰べて、又プイッと出て来て、それから大風に云いました。
「じゃ、あした、また、来てたべてあげるからね。」
「ブウ。」と鼠とりは答えました。

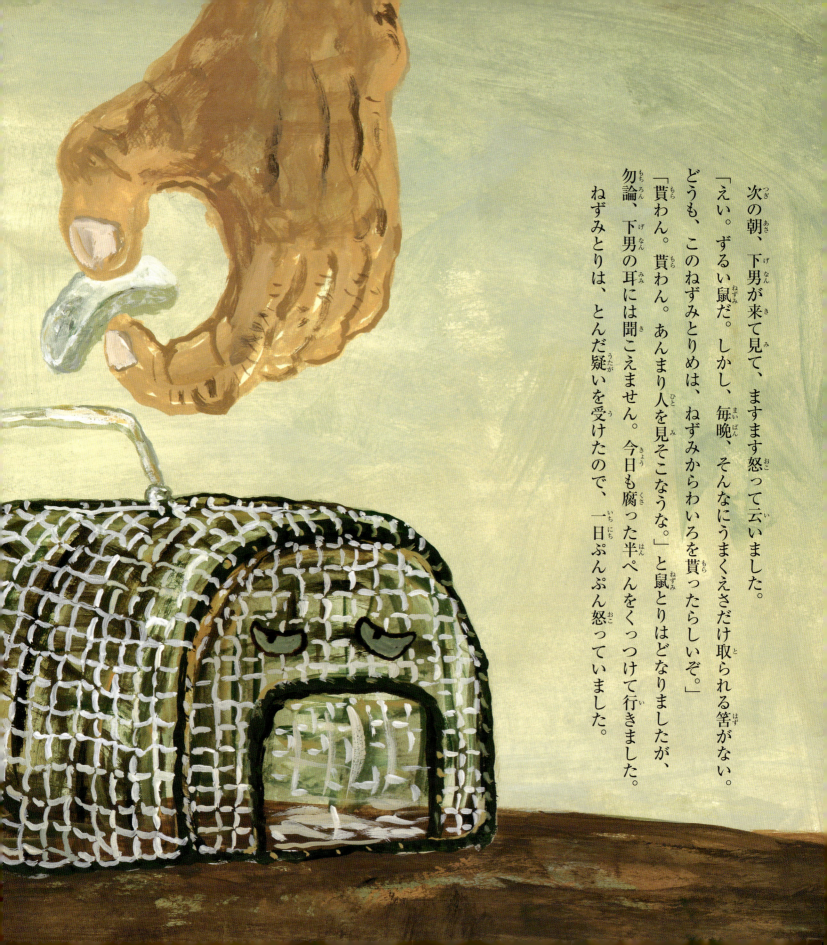

次の朝、下男が来て見て、ますます怒って云いました。
「えい。ずるい鼠だ。しかし、毎晩、そんなにうまくえさだけ取られる筈がない。どうも、このねずみとりめは、ねずみからわいろを貰ったらしいぞ。」
「貰わん。貰わん。あんまり人を見そこなうな。」と鼠とりはどなりましたが、勿論、下男の耳には聞こえません。今日も腐った半ぺんをくっつけて行きました。
ねずみとりは、とんだ疑いを受けたので、一日ぷんぷん怒っていました。

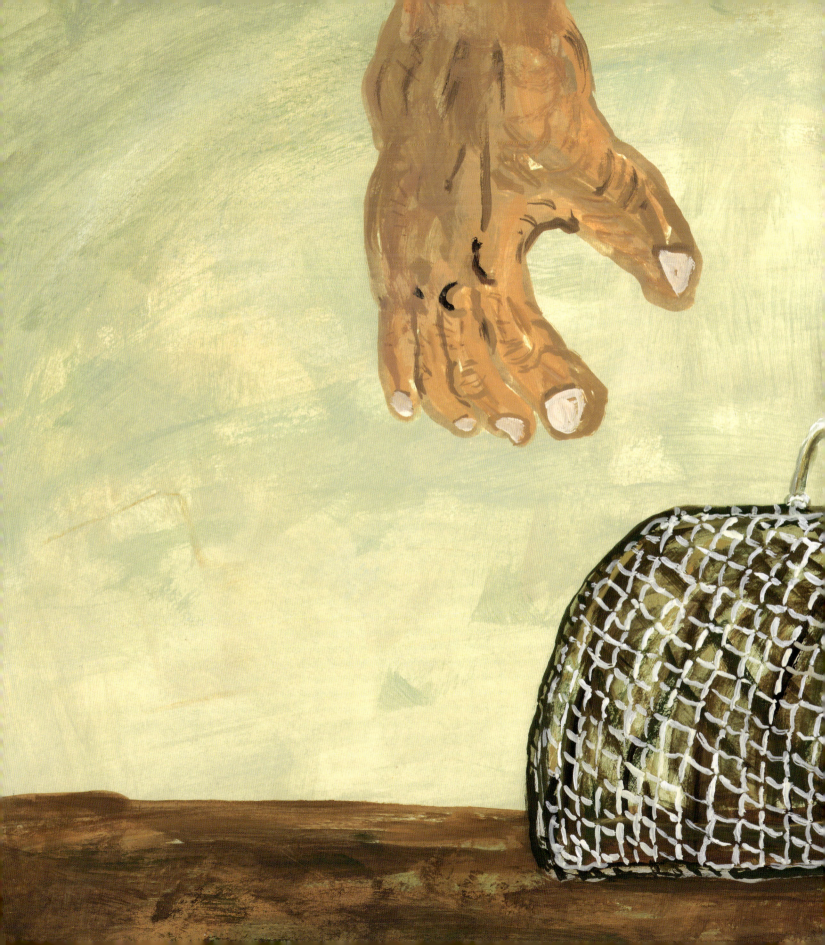

夜になりました。ツェねずみが出て来て、さもさも大儀らしく、云いました。
「ああ、毎日ここまでやって来るのも、並大抵のこっちゃない。それにごちそうといったら、せいぜい魚の頭だ。いやになっちまう。しかしまあ、折角来たんだから仕方ない、食ってやるとしようか。ねずみとりさん。今晩は。」
ねずみとりははりがねをぷりぷりさせて怒っていましたので、ただ一こと、
「おたべ。」と云いました。

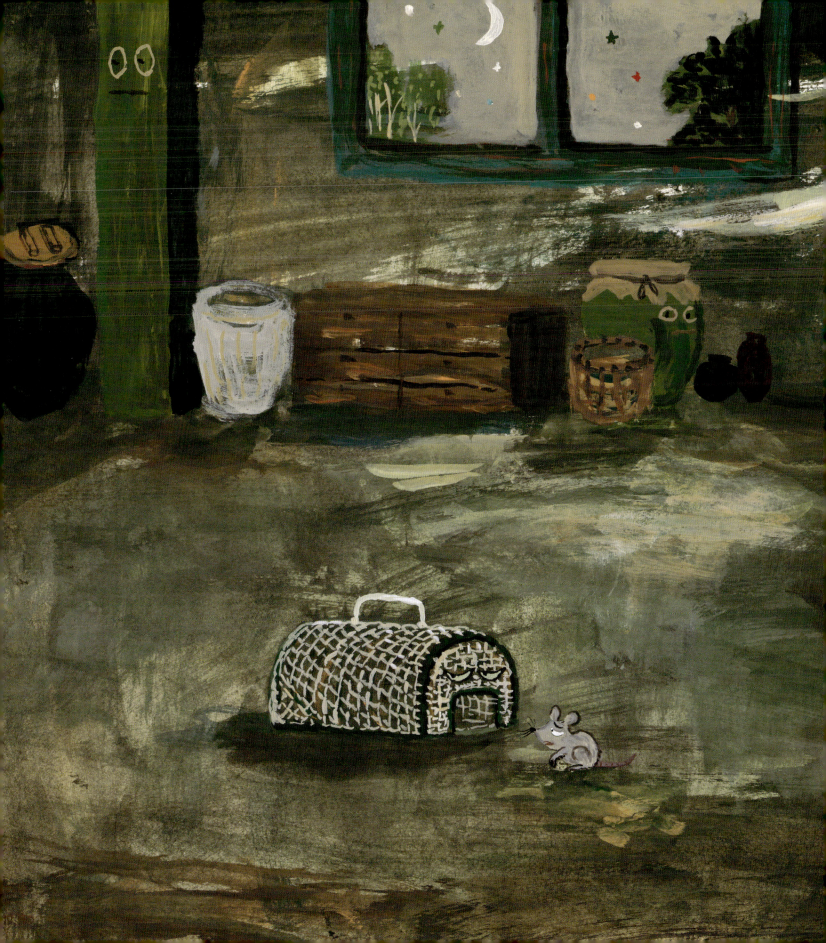

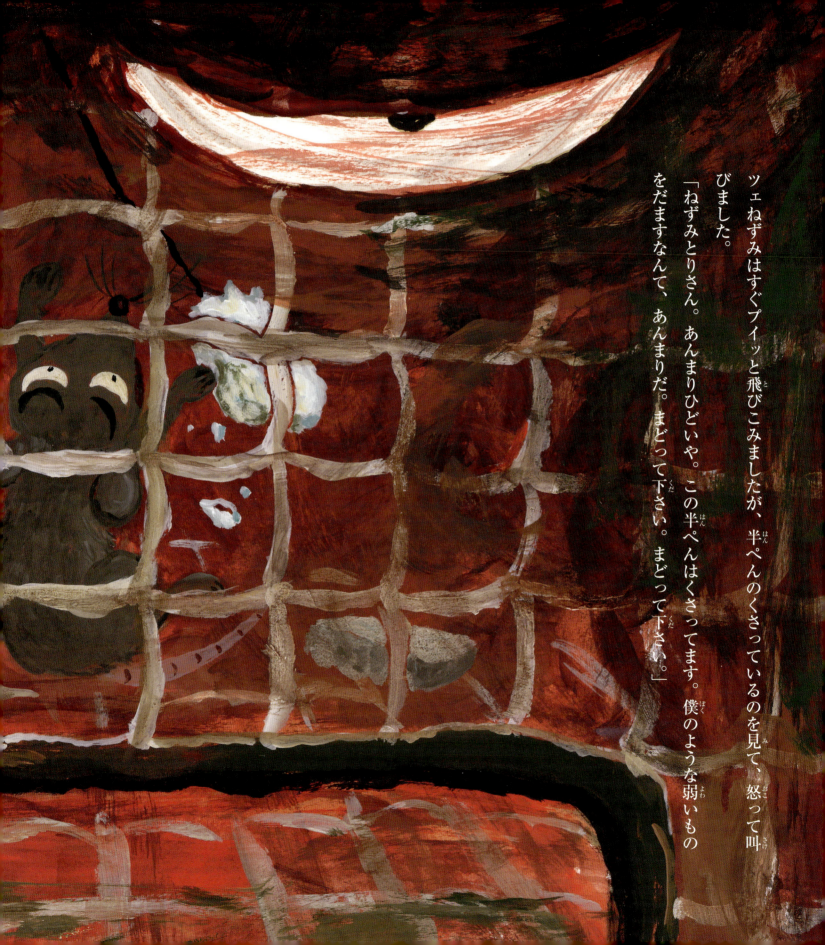

ツェねずみはすぐプイッと飛びこみましたが、半ぺんのくさっているのを見て、怒って叫びました。
「ねずみとりさん。あんまりひどいや。この半ぺんはくさってます。僕のような弱いものをだますなんて、あんまりだ。まどって下さい。まどって下さい。」

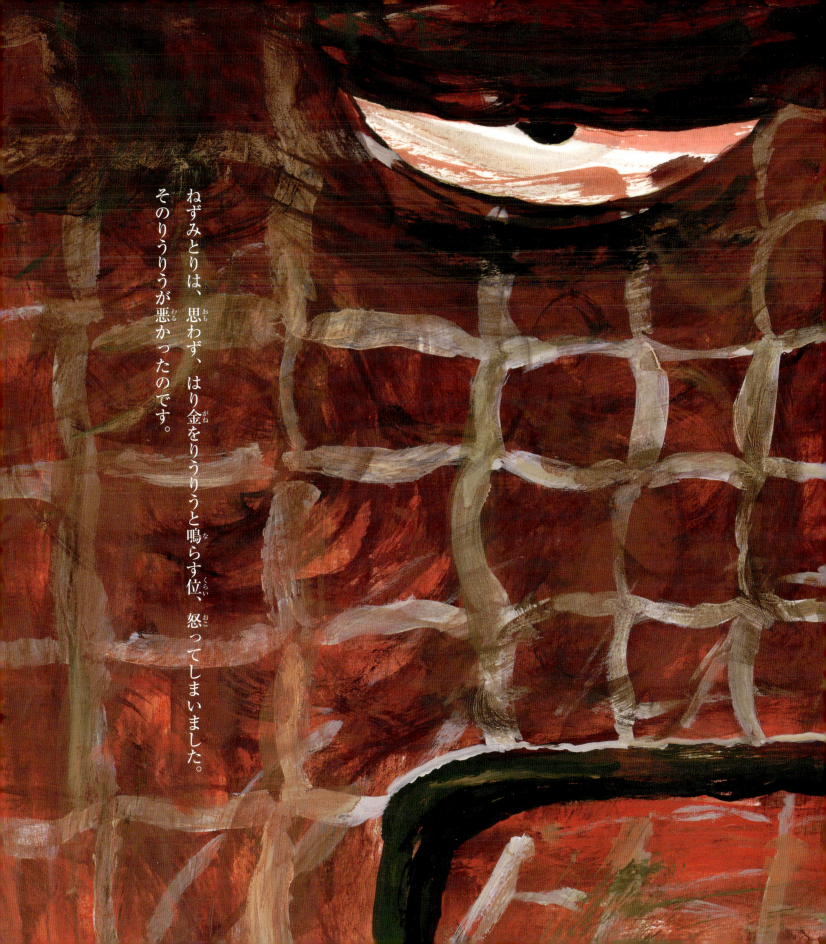

ねずみとりは、思わず、はり金をりうりうと鳴らす位、怒ってしまいました。
そのりうりうが悪かったのです。

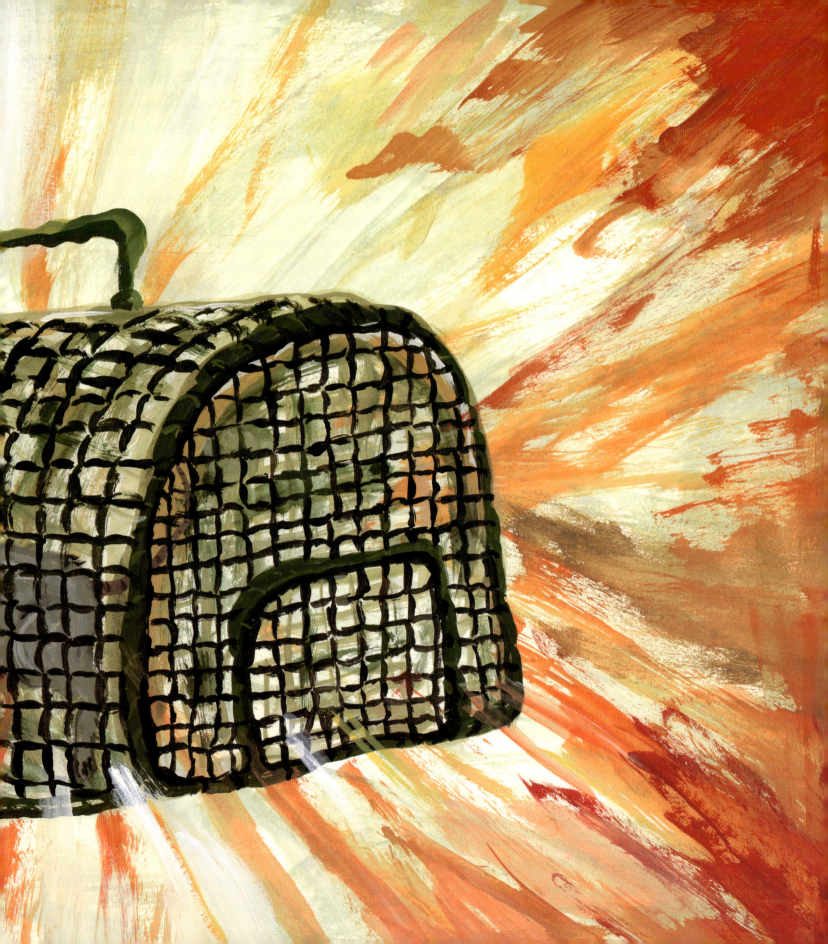

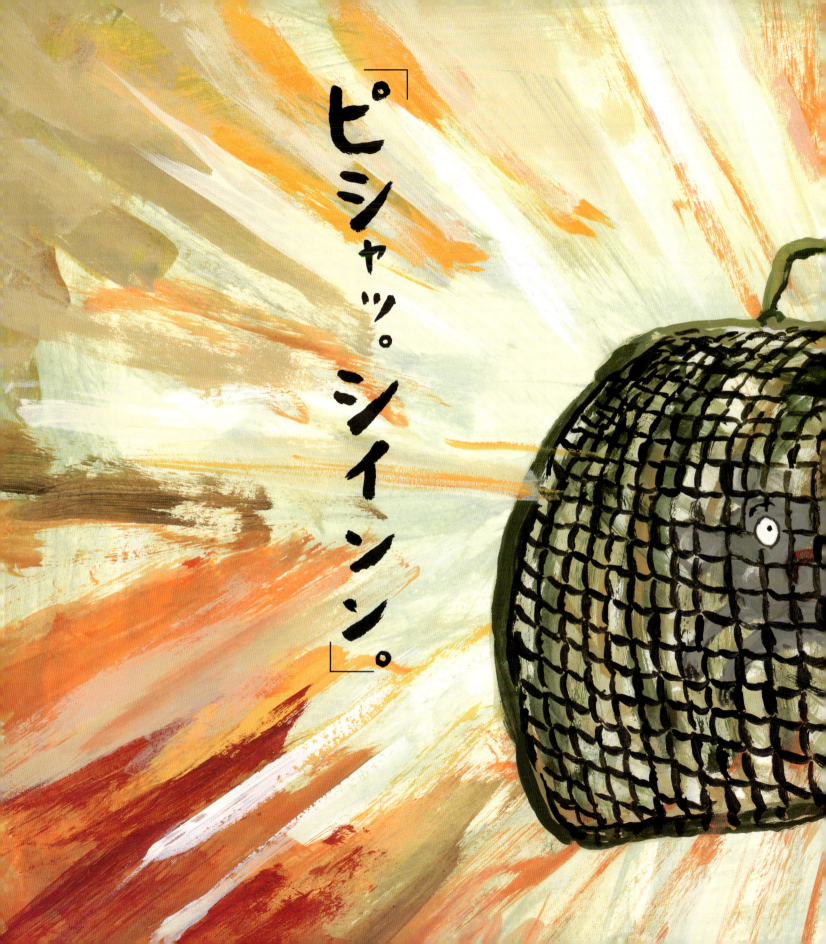

餌についていた鍵がはずれて鼠とりの入口が閉じてしまいました。

さあもう大へんです。

ツェねずみはきちがいのようになって、

「ねずみとりさん。ひどいや。ひどいや。うう、くやしい。ねずみとりさん。あんまりだ。」と云いながら、はりがねをかじるやら、くるくるまわるやら、地だんだをふむやら、わめくやら、泣くやら、それはそれは大さわぎです。それでも償って下さい償って下さいは、もう云う力がありませんでした。ねずみとりの方も、痛いやら、しゃくにさわるやら、ガタガタ、ブルブル、リウリウとふるえました。一晩そうやってとうとう朝になりました。

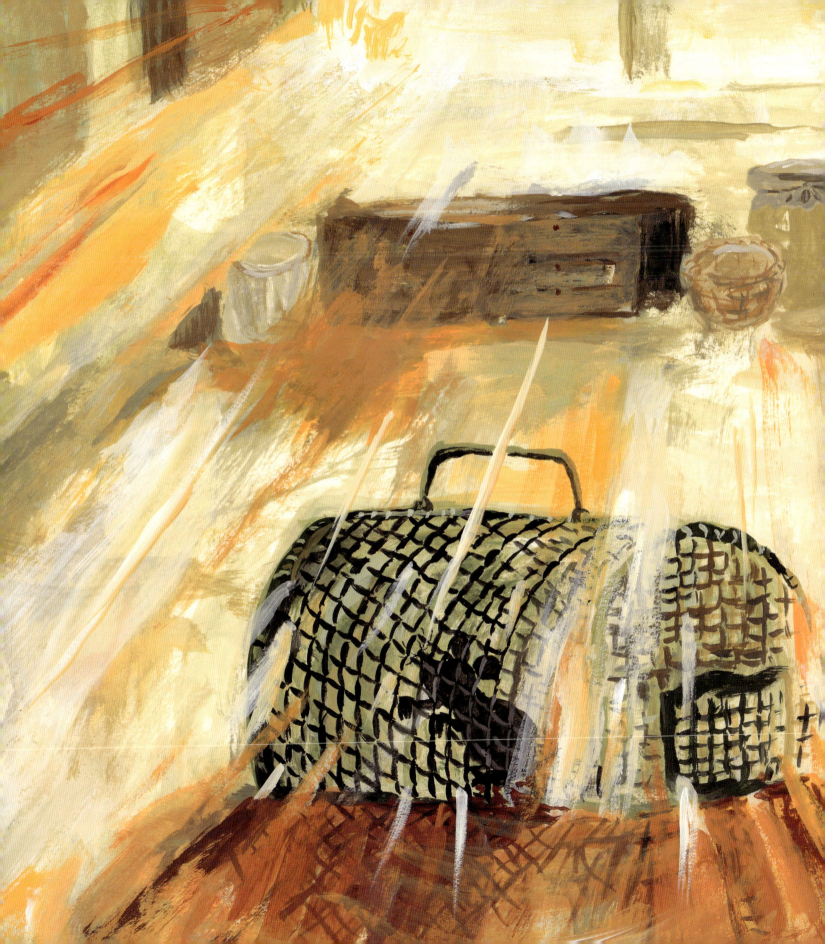

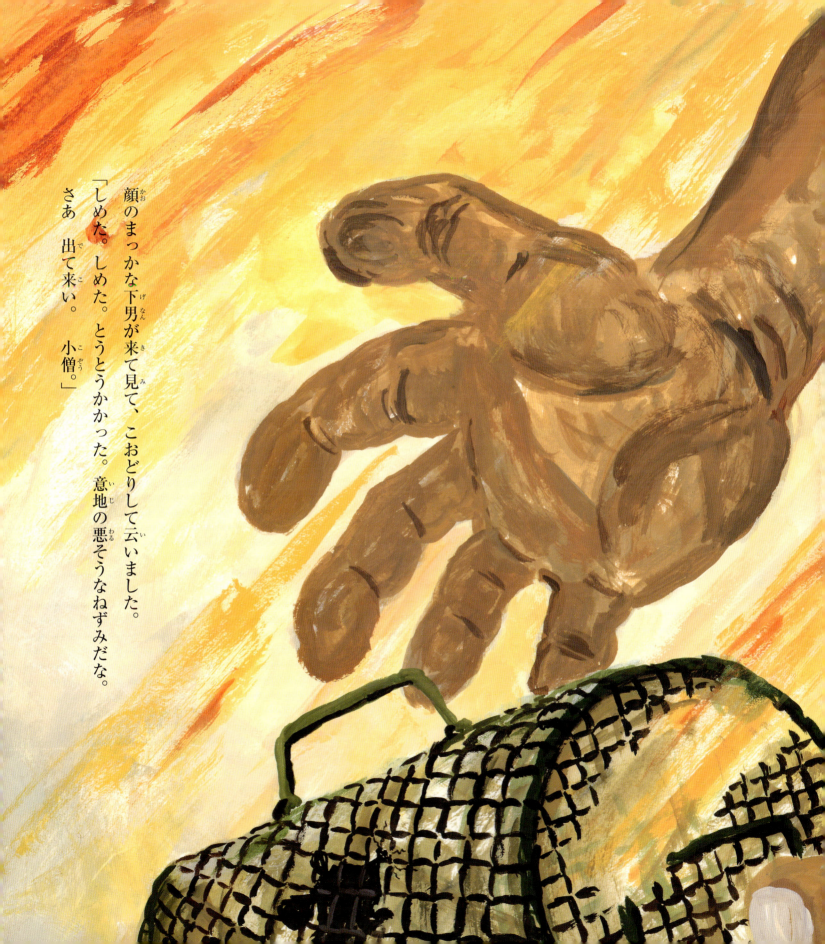

顔のまっかな下男が来て見て、こおどりして云いました。
「しめた。しめた。とうとうかかった。意地の悪そうなねずみだな。さあ　出て来い。小僧。」

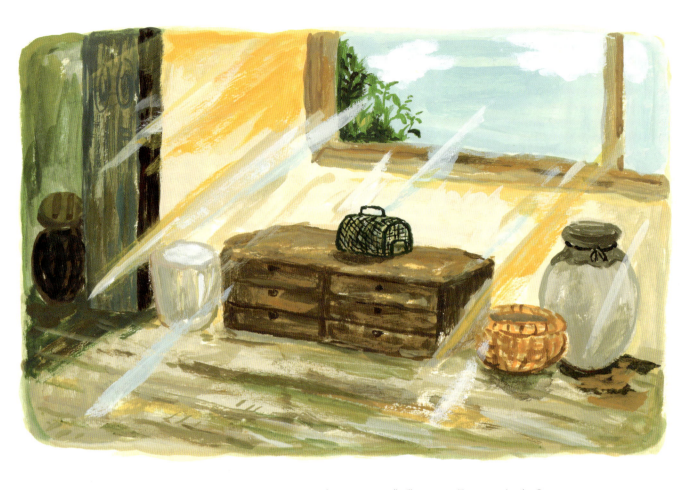

● 本文について

本書は『新校本 宮澤賢治全集』(筑摩書房)を底本としております。なお原文の旧字・旧仮名、および送り仮名に関しては、原則として現代の表記を使用しています。文中の句読点、漢字・仮名の統一および不統一は、原則として原文に従いましたが、読みやすさを考慮して、読点を足した箇所があります。

※本文中に現在は慎むべき言葉が出てきますが、発表当時の社会通念とともに、作者自身に差別意識はなかったと判断されること、あわせて、作者の人格権と著作物の権利を尊重する立場から原文のままにしたことをご理解願います。

言葉の説明

[一さん]……いちもくさんにとか、おおいそぎで、ということ。
[特務曹長]……陸軍の士官と下士官の中間。
[けんつくを食う]……あらっぽく、しかられること。
[償う/まどう]……つぐなう。うめあわせる。弁償(べんしょう)する。
[夜具]……夜、寝るときにつかうふとんなどのこと。
[洗濯曹達]……洗濯せっけんのこと。
[全体]……この場合は、「もともと」「本来(ほんらい)」という意味。
[お払い物]……いらなくなって、捨てられてしまう品物。
[大風に]……いばったようにという意味。
[大儀らしく]……めんどうくさいようす。

絵・石井聖岳

1976年、静岡県生まれ。名古屋造形芸術大学短期大学部卒。学童保育での子どもと触れ合う経験などを経て、絵本作家になる。2008年に『ふってきました』(もとしたいづみ/文　講談社)で第13回日本絵本賞及び、第39回講談社出版文化賞絵本賞受賞。
主な絵本に『もうすぐここにいえがたちます』(ほるぷ出版)『いもほりきょうだい ホーリーとホーレー』(農文協)『ぷかぷか』(ともにゴブリン書房)、そのほかの絵本に、『つれた　つれた』(内田麟太郎/文　解放出版社)『ヤドカシ不動産』(穂高順也/文　講談社)『電信柱と妙な男』(小川未明/作　架空社)『へそのお』(中川ひろたか/作　PHP研究所)『ぶしゅ〜』(風木一人/作　岩崎書店)『おばけこわくないぞー!』(石津ちひろ/文　あかね書房)『おこだでませんように』(くすのきしげのり/作　小学館)『ハリセンボンがふくらんだ』(鈴木克美/作　あかね書房)などがある。

ツェねずみ

作/宮沢賢治　絵/石井聖岳
ルビ監修/天沢退二郎　編集/松田素子
デザイン/タカハシデザイン室　印刷・製本/丸山印刷株式会社
発行日/初版第1刷 2009年10月16日
発行者/木村皓一　発行所/三起商行株式会社
〒102-0072　東京都千代田区飯田橋3-9-3 SKプラザ3階
電話 03-3511-2561

40p 26cm×25cm　©2009 KIYOTAKA ISHII
Printed in Japan　ISBN978-4-89588-120-3 C8793
落丁本・乱丁本はお取り替えいたします。